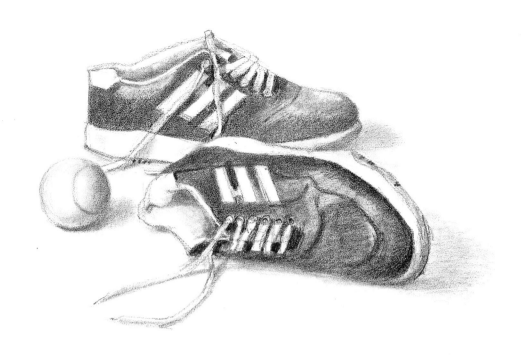

靜 物 畫

Mercedes Braunstein 著

郭珮君 譯

繪 畫 入 門 系 列

靜 物 畫

目 錄

靜物畫初探

這幅習作是用 4B 的鉛筆所繪製。

> 無生命的物體會有靈性嗎？從古至今，那些靜物畫的大師們用才華洋溢的作品回答了這個問題。

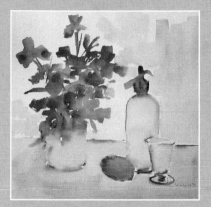

水彩具明亮且流暢的特質，能釋出玻璃杯的透明度和花卉的鮮明。賴席 (Dolors Raich)，虹吸瓶靜物。

靜物畫練習能夠使我們獲得踏實的繪畫基礎，如學習立體感、構圖、處理色彩……等。

這是藝術創作最初的嘗試以及大畫家成就他們的專長必經的過程。接下來幾個規則和應用時簡單的建議，能夠讓你也可以創造美好的圖畫。

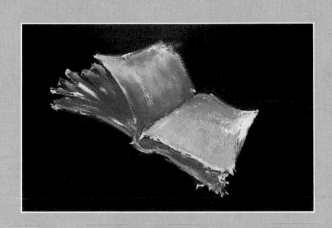

壓克力顏料給予比較單純的物體很大的張力。布朗斯坦 (Mercedes Braunstein)，書本。

這幅巴耶斯達 (Vicenç Ballestar) 的粉彩靜物畫，表現出不同物體的外形與質感，充分發揮粉彩的特性。

印象派處理靜物畫的方式，如同日常生活取得的瞬間鏡頭。梵谷 (Vincent van Gogh)，文生的椅子。

1

靜物畫的要素

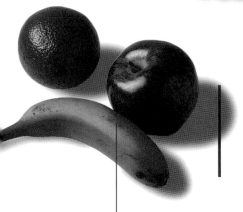

所有的物件，不論是較平常的，甚至是特殊的，只要能運用巧思加以組合，都可以顯現出靜物畫趣味的內容。也別猶豫去結合那些不合常理的元素，因為它們偶爾會產生一些有趣的效果。

水 果

在靜物畫中，水果呈現多變化的外形與色彩。

水果是靜物畫中常見的主題。它們可以用來練習表現外形和多變的紋理：球體、橢圓形、沒有光澤而粗糙不平的、柔軟光滑的表面和多樣的色調變化。

有無生命

靜物畫是由實物或是沒有生命的物體所組成；但是繪畫使它們不朽：英國人稱之為「仍然生存」。

成功的靜物畫多取決於它們精確的構圖，因此畫面的整體感比物體單獨的刻劃要來得重要。

日常生活的物品

為了選擇構成靜物畫的物品，我們必須先摒除其主要的功能，只單純地從造形的角度來觀察。像帶有綠鏽的器皿成為有趣的題材，可以用衣服的顏色、蠟燭……等等來調和。作一個大範圍的挑選，接著你只需考慮如何搭配這些物體，讓它們看起來比較吸引人。

花 卉

將一朵朵的花卉排列成束，並從中營造出賓主關係良好的靜物畫題材。須注意的是，有時單純而統一的排列比一束沒有主題的花束更顯得有趣。

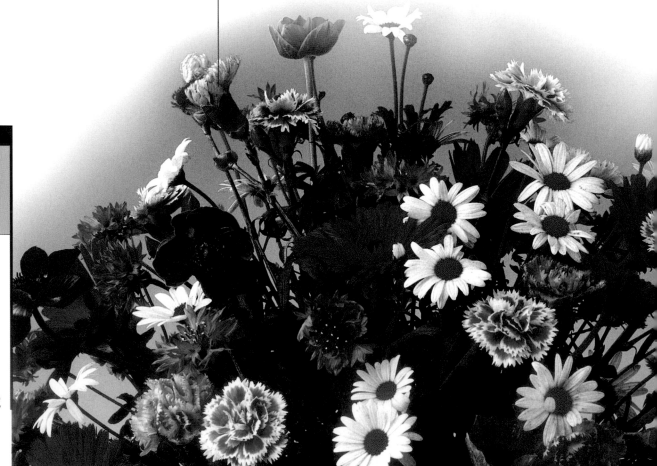

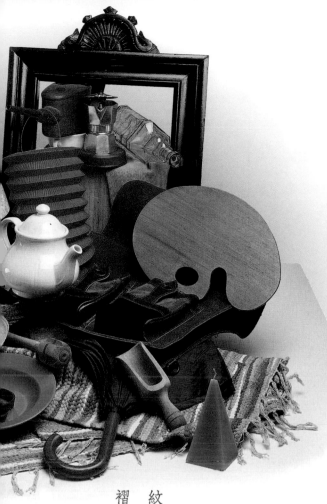

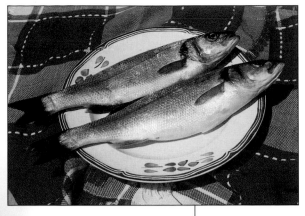

捕獵與漁撈

這些動物因為牠們特殊的肌理而有趣：魚鱗、羽毛、毛皮；牠們的靜止不動使得描繪的工作變得更方便，也使我們能更仔細地觀察其肌理結構。

褶　紋

褶紋練習是靜物畫傳統的課題，作用在於豐富有點生硬的構圖。浸濕一部分紡織物，你就能夠取得十分有趣的皺摺。

繪畫小常識

物體的特性

外形。所有的物體，不論外形複雜與否，都可分解成幾個單純的幾何造形。

比例大小。物體的比例大小都和構圖中的其他要素有關。也必須面對使用紙張的尺寸和建立再現時的正確比例尺。

顏色。物體的顏色與它的材質密切結合。琺瑯的朱紅色不同於棉布的朱紅色。

表面。物體表面的材質限定了物體輪廓的質感，就像是平面光滑的鏡子，或是一堆輪廓朦朧的羽毛。

構　圖

靜物畫是學習組織構圖相當好的題材。選擇物件首先要觀察它們的外形及紋理：試著調整每一件元素直到找到總體的平衡為止。如果實在無法將某一件物品納入整個構圖，那就只好捨棄不用了。

加入具褶紋的布料可增加畫面的趣味。

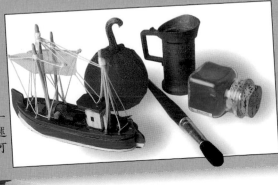

當我們在描繪一個物件時，上述所有的特性都可以用來分析。

觀察物體

研究每個物體的相關位置，例如：當它們組織成一個整體時，彼此間的相互影響與光線的變化。

靜物的擺設

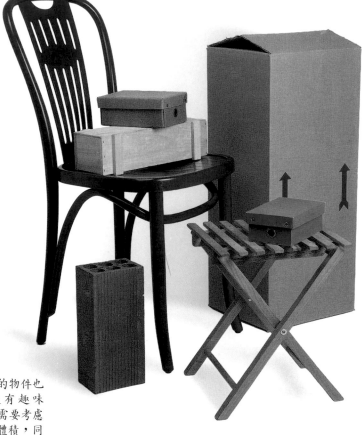

日常生活中的某些場景能夠引起我們繪畫的慾望，只需要作某些修改便能取得適當的構圖。

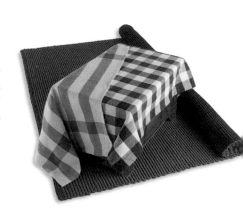

我們可以利用地毯或是鑲木地板的透視效果來加強靜物畫空間的深度。

最平凡的物件也可以是有趣味的：只需要考慮它們的體積，同時注意物體間的高度變化，如此的構圖才有活力。

偶然性的藝術

觀察你周圍的物品：美麗的靜物畫經常是偶然的組成。自然放置的物品，只需作些微的調整，即可取得一個完美的構圖。仔細的觀察加上反覆的調整，便能增強你對構圖的認知。

靜物畫類型

靜物畫的詮釋與不同時代的繪畫風格有關。巴洛克時期的靜物畫注重忠實地描繪大量的物體；然而，印象時期的靜物畫包含較少的物件，處理靜物的質感也點到為止，不作刻意的描繪。少量物件的構圖對初學者而言是很好的練習。一般而言，有些藝術家會作逼真的描繪以展現出寫實的功力；有些則強調出物體造形的特色而不作寫實的描繪。

從何處著手

靜物畫是室內的練習。你必須找到一個空間足夠的地方，最好能讓你和靜物相距約 2 公尺左右，以便整體上有好的視覺效果。空間必須是明亮的，光源必須固定；如果你選擇自然採光，北方的光源最為穩定。畫架、桌子或是椅子位置的安排，必須是固定不動的。

一塊木板、一個砧板、護牆或是磁磚能夠構成令人滿意的桌面和基底。

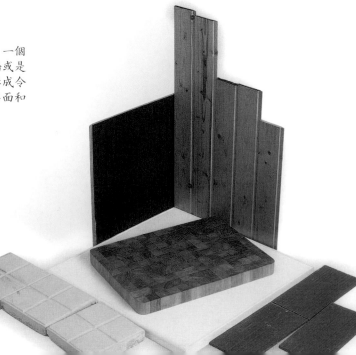

布景的配置

在桌面上擺設靜物是適當的，桌子本身可以靠牆支撐。另外，椅子、小板凳或是所有支撐物則有多樣的高度和平整性。桌子與背景的色彩和紋理自然會影響物體，所以可以嘗試多種布置，來觀察桌子與背景對於靜物所產生的效果，如在桌上覆蓋布、在牆上固定紙張或者放置一塊布當作背景。

第一次嘗試

先將一件白色物品放在白色的底上。至少用一盞燈照亮主題和變化光線亮度，隨著光源位置的改變，物體取得不同的調子，但要注意區別出由物體投射的陰影。

色彩的充分流露與反映。選擇有色的基底來表現，其效果和反光在物體上同樣看得見。底的顏色會反射在物體上，明顯地調整了物體的原色。由此可知基底色彩影響的重要性。

包裝紙重疊的邊緣構成有趣的構圖；它們的裝飾圖案和表面的紋理決定了整個畫面的氣氛。

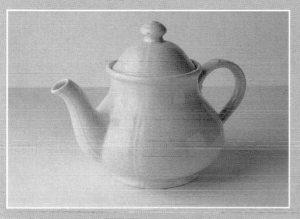

這個琺瑯瓷茶壺放置於一個白色的表面上；當我們照亮場景，灰色的調子出現在物體上，例如壺的底部，必須仔細觀察陰影帶來的微妙變化。

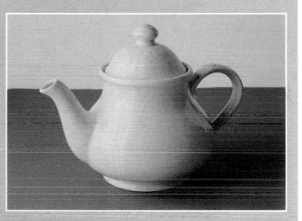

粉紅色的基底反映在白色琺瑯器上。

多樣化

一幅只由一個物件組成的靜物畫事實上是包含三個要素：背景、基底和物體。兩件物體放在桌上和一個有區別的背景構成一幅四個元素的靜物畫。根據以下的參數，每個物體都擁有多樣化的特性：光線、布景、周圍的物體與彼此間的距離。

這個場景由三個要素組成：茶壺、桌子和背景。觀察茶壺上的藍色和粉紅色背景的反射。

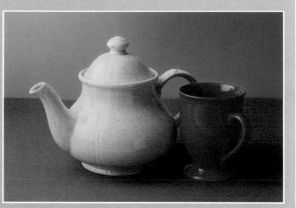

在場景中加入一個物件：色彩之間相互反映，調子的層次就更豐富了。

正面光產生了統一的色調，同時也減弱了物體的立體感。

由上而下垂直的光線只照亮物體的頂端。

側光製造出多變化的調子和強調立體感的陰影。

部分背光誇大其構圖並產生多層次的陰暗色調。

光　線

在靜物畫當中，光線是不可或缺的要素。光線的品質、來源與它的方向直接影響到顏色及構成的變化。

光線的類型

我們區分出幾種光線的類型：太陽的自然光或是夜光（來自星星和月亮，它們需要補充人為的光線）以及人造光線（電燈或是蠟燭）。根據光線的焦點和它的位置，我們獲得頂點的、擴散的、直接的、正面的、半背光的或是背光的光源。

自然光。光線隨著鐘點、季節、時間的轉變而變化。光線同樣也可以是白色、金色或者帶一點點藍色。

人造光。和自然光線相反，它是恆定不變的，對初學者而言可使工作便利。一盞燈可以任意變換光源方向。在改變方向的同時，你能夠觀察到那些陰影在構圖中帶來的變化。

散光。它製造出柔和與朦朧的陰影。如果你偏好畫面柔和的結果勝過於清楚和精確的詮釋，這是理想的光線。

聚光。它能夠清楚地照明物體並作出高反差的調子，其表現效果十分搶眼。

正面光。它能夠將陰影的面積降低到最小，甚至直到這些陰影消失。困難處是分辨出融和於物體表面的色調。

側光。它增加了陰影面的層次，使物體塊面分明並投射出物體本身的陰影。

背光。這種光線特別是藝術家用來製造有趣的效果。物體背後採光，提供高反差的調子。光線的運用需要靠經驗的累積。首先，你最好還是用聚光和側光來作練習。

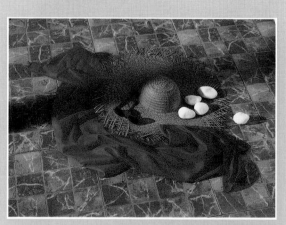

反差和陰影指示了太陽的位置。夏天的光線強烈反射在每個物體上，而構圖整個浸沒在金色當中。

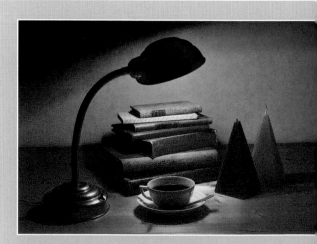

藍色的燈泡提供了中性的人造光線。

某些鹵素燈管是固定在反射的托架上，並提供可變換方向的門閥。這個可變換方向的門閥方便你改變光線的範圍。調制光線的同時，陰影相對地會增加或是減少。

濾光屏。鹵素光線能夠利用濾光屏使色調變化細微，因而受到攝影師的青睞。你能夠自己製造濾光屏，在木製的框架上拉緊薄紗或是描圖紙來取得均勻的光線分布。

色彩、調子和光線

一個物體的色彩和光線皆隨光線而作用。如果你想要提高色彩的巧妙，選擇中性和擴散的光線；若想取得反差的調子，則可在背光面放置物品……等等。

背光使陰影誇張並加強它們的影響。陰影和物體一樣變成構圖中的要素。

明暗對比

靜物畫經常是一個很接近的水平面構成；光線的反差給予畫面立體感及深度。為了表現層次，重要的是再製造出各式各樣光線的反射使立體感突顯出來。特別觀察明亮的色域及畫上陰影周圍的光線。

光線的軌跡

更多強烈光線的反差，就更容易依循光線的路徑。這也就是為什麼建議初學者用可固定方向的人造光線。根據物體的外形和配置上的需要，我們可以適度調整光源的軌跡。

燭　光

從前的大師，如拉突爾 (*Georges de La Tour*, 1593~1652) 便使用燭光來加強反差。但必須注意在這種光線下，色彩會變為橘紅色調或者接近它的互補色藍色。

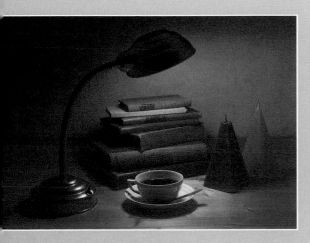

白色的燈泡製造出較溫暖的光線。

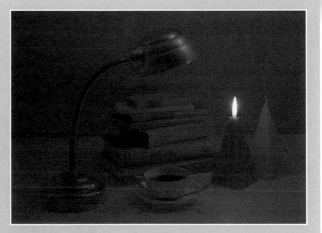

蠟燭的火苗擴散出溫暖且具橘紅色的光線。

7

構 圖

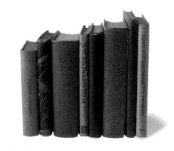

適當的排列書本，使得多樣的色彩和尺寸富有節奏感。

　　一幅靜物畫的吸引力在於它的構圖，物體必須是用目光聚焦的方式來安置。遵守基本構圖的原則，可以使你的感覺更豐富，精練你的鑑賞力和提高你的分析能力。

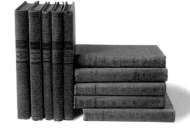

這個充滿活力的構圖建立在垂直與水平的對立上。

構圖的藝術

　　我們可以有無數個方式來置放物品，這說明了想像力的重要性，因為如何組織各式各樣不同尺寸、外貌與色彩的物體是最重要的。此刻你必須遵守一個基本的構圖原則：為了安置畫中的趣味中心，當你在繪製草圖時必須考慮黃金分割區域的要點。為了吸引觀眾的眼光到畫面中明確的一個點及畫面走向，你必須加強構圖的效果，而使觀者在無意間被引導入你構思的焦點中。

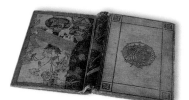

目光被打開的書本及封面大量的調子與色彩所吸引。

這個構圖利用打開的書本表現出線條相對的垂直、水平和傾斜。

趣味中心

　　所有構圖的目的是將視覺引導到圖畫中明確的一點，稱之為趣味中心。作品的所有組成部分都是為了烘托這個主體。

平　衡

　　為了平衡你的構圖，使用不同尺寸的圖形與色塊來模擬每個物件，設想它們有如放在天平上的砝碼。

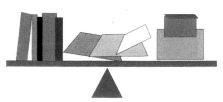

整體的構圖平衡如同這個示範圖解。

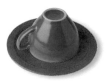

把手的方向是有差別的。

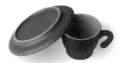

每一個把手特有的方向限定了特別的視點。

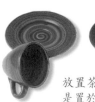

放置茶杯在茶托上或是置於旁邊，可明顯地修正色彩的平衡。

布局

以下列三點分析物體的布局。

對稱　　　不對稱

1. 如果靜物畫是根據三點透視法來畫（從高處俯瞰物體），就想像的中心軸線而言，它們的配置能夠是對稱或不對稱。

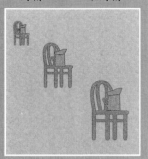

2. 這裡我們區分近景、中景和遠景，坐落位置朝向無止盡；當它遠離觀眾時，一個物體會以逐漸變小的形式出現。

3. 這是一個展示圖解模型的正視圖，我們在三個平面上分段放置三個剪影。

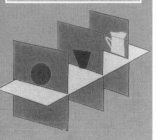

構圖的略圖

在觀察大師的靜物畫時，你便會感覺到其構圖比你所熟悉的典型構圖還要多樣、複雜。我們在此觀察到了三角形的構圖，呈L形、圓形、橢圓形、梯形和呈對角線斜向的等等。這些圖解加強了靜物畫的氣勢。

調和與變化

為了讓你的構圖更加調和，你可以將外形相似的物體分組。一個線狀或是根據對稱軸線的構圖和完全正面的物體產生相同的效果。為了產生更多種變化，加入尺寸大小和形狀不同的物體以及用不對稱的方式將它們擺放在一起。我們可以利用上述兩種方式來表現調和與變化。

單色的效果

整片單色的效果如何，首先視它們的體積和它們在紙張上或是畫布上的比例而定。而且，每一種顏色擁有特殊的屬性，暖色給人接近、舒適、愉快的印象；然而，寒色感覺如同遙遠、憂鬱或是平靜。

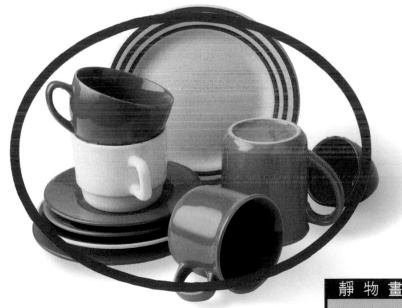

用一大片空白的面積來陳列，底部的盤子可能構成趣味的主體。這個構圖，由垂直的盤子作主導，可以區分成五種高度。杯子的把手指示出各種不同的方向。其體積、外形和色彩都具多樣化。這種差異性是藉由質感的統一來協調。

托盤的同心圓把注意力引到杯子上。左方的杯子利用其斜對角的方向加強了視覺的效果：內部的暗面吸引觀者的目光。

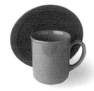

垂直地安置托盤呈現一整片大量的色彩。

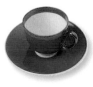
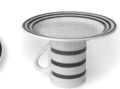

杯子放在托盤上製造出協調的效果，曲線互相對稱。垂直的圓柱體則破壞這種協調性。

9

取景與透視

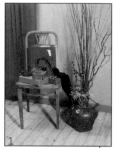 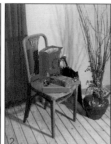 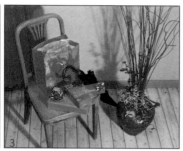

我們該如何開始描繪一組靜物呢？首先必須決定我們是否畫它的整體或者只是取局部，以及限定選用的取景點。

相同的靜物，根據不同的透視點有：
1. 正面景象。
2. 傾斜景象。
3. 俯瞰景象。

取景點

這唯一的點坐落在水平線上，對應著藝術創作者所選擇的視點。根據你的位置，你有正面的、傾斜的或是俯瞰的場景：每一個不同的視點都代表著不同的透視法。

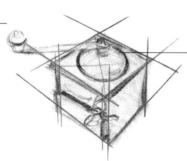

透視點與取景是兩個相互依存的基礎參數，為了框出取景的範圍，我們安排一個合適的透視點。

框出範圍

為了限定你的取景點，用兩片呈 L 形的卡紙來框定範圍，並用迴紋針固定。透過這個取景框來觀察你的描繪對象。

表達與構圖

取景範圍與透視點都是已知數，此時必須從構圖來思考，先從取景範圍內找到水平線，再從框內選取觀看物體的角度，包含俯瞰、傾斜……等等。

這垂直的框包含整個場景。

尺寸與體積

多樣的幾何形框能夠適應主題大小的尺寸。垂直而窄的長方形適合肖像畫，風景畫適於寬闊的長方形，海景則在更長的方形……等等。

定標記

當取景和透視點固定時，在你的畫紙上定出物體的位置。必須要畫一張構圖的草稿，粗略的幾條線勾畫出每個要素。

比 例

相對於畫紙的尺寸，限定描繪物的比例。建立一個明確的比例尺，並依比例尺忠實地再現每一件物體於畫紙上。

在這水平的框內，畫面呈現一個遼闊近景的三點透視。

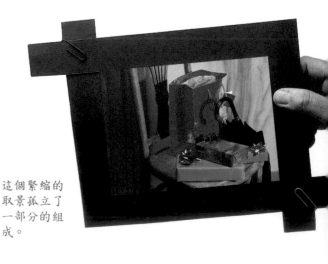

這個緊縮的取景孤立了一部分的組成。

透視法

遵守透視法的規則，你能取得一個寫實的詮釋。我們將透視圖法區分為三種類型。

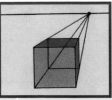

利用一點透視法表現一個立方體。

一點透視法（平行透視法）。
這是比較簡單的透視法，只有一個消失點。使用此法必須要將物體置於正面；這些物體需要至少包含一個表面是水平的。垂直線如同水平線，在它們之間呈平行。

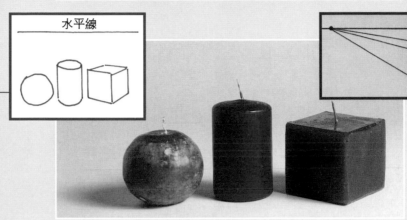

兩點透視法（傾斜透視法）。
這種透視法可以區分出兩個消失點，僅有垂直線是處於平行的狀態。其他的線條集中到它們的透視消失點。為應用此法，必須要將物體側放來表現水平的表面。

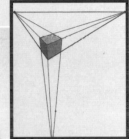

利用兩點透視法表現一個立方體。

三點透視法（俯瞰透視法）。
此法運用在當我們由上方或是下方看一件物體。它比較複雜，深度及立體感的效果比較好。

用三點透視法，其垂直線條似乎集中向一個消失點，而這些水平線分成相對的兩群到另外兩個消失點。

利用三點透視法表現一個立方體。

戴皮克（Olivé de Puig）利用三點透視法所畫的靜物作品。

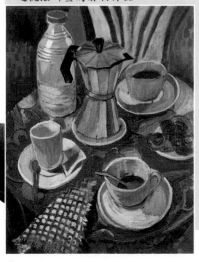

水平線

從眼睛的高度找到一個水平面遮蓋構圖的背景；相交於這些平面的線段叫做水平線：如果你不看物體的上方和下方，水平線就置於畫面的一半的高度。假如你想看到物體的頂端，你的水平線要安置得比較低。如果這條線放得太低，這些物體就成仰視。

當物體的上方縮減成一條細線，水平線是容易限定的。

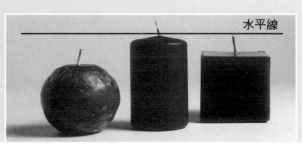

11

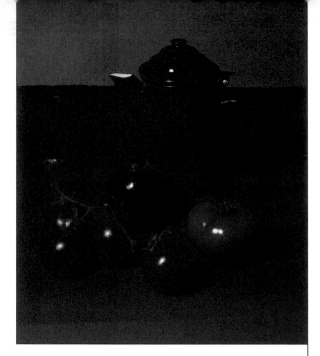

這個主題需要運用大量紅色。

調　色

畫中主題的顏色會影響畫家在調色時的主色調，但是你當然可以自由的寫實表現。

色彩的分析

適當運用色彩學的理論，無論你是想要在畫面上忠實地重現靜物的原色，或者是依照你視覺上的主觀性調和你畫中的色調，都可以如實地表現出來。

色彩的系統

色彩是以色系出現，如同黃色系、紅色系、赭色系、棕色系、藍色系、綠色系與灰色系。它們也顯示出一種趨向：例如，黃色可以接近綠色或是橘紅色，你必須找到一個準則，可以放入主題所有色彩的關係。一個顏色的寒暖色調能夠有利於物件的表現。事實上，所有的色彩是在恆溫下結合上述的或多或少的暖或寒色調，甚至是調合色調。

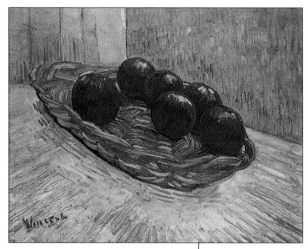

暖色與寒色系的反差，在這件作品上產生了很明亮的視覺效果。梵谷，籃子裡的橘子。

吉亞貢梅堤 (Alberto Giacometti) 使用的色調十分嚴謹。從這幅靜物畫就能夠看出。

詮　釋

由於不同光線與物體表面顏色的交互作用，畫面中就會呈現出不同的色調。但是你也能夠詮釋和創造另一種系統的色彩，事實上，並非忠於原色就能表現出畫面最美好的一面，你可以將色彩轉化使其更加美化。從你調色盤中的暖色調，寒色調與濁色調開始，先確定一個概括的趨向來決定你混色的方向。

1. 為了顯示出暖色系的色階，請參考挑選的黃色、紅色，在它們之間混合以及加入白色。

靜物畫

靜物畫初探

調　色

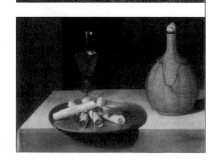

此作品微妙的協調相互融合在混濁的色彩上。波岡 (Lubin Baugin) 的作品，小蜂窩餅點心。

從哪個顏色開始

你用什麼媒材著手？粉彩、油彩、水彩或是壓克力顏料。你需要幾種顏色來開始？每一系列一或二種顏色是最適當的，請參考我們給你的建議。

1. 大量的白色

2. 黃色系列
a. 純黃色：檸檬黃、淡黃色和中黃色。
b. 赭色或混濁的黃色：赭黃色。

3. 紅色系列
a. 純紅色：鎘紅色系和胭脂紅。
b. 赭色或混濁的紅色：赭石色。

4. 棕色系列
土赭色。

5. 藍色系列
紺青、天青色、普魯士藍。

6. 綠色系列
淡綠色與翡翠綠。

7. 灰色系列
象牙灰。

此頁上創造出的混色皆使用油彩，但是它們也適用於所有其他繪畫的技法。上圖：水彩的寒色調。

色彩與調色

一般色彩區分為暖色、寒色和濁色系三類，要創造出新的色彩要先從了解色彩本身的屬性開始。

1. **暖色系**。黃色系、紅色系、赭色系、棕色系及其混色，由這些顏色得出的都稱為暖色。當調色盤大多數的組成都是這類顏色，我們說是暖色系。

2. **寒色系**。這些是由藍色系、綠色系、灰色系及其混色所得出的。當調色盤使用趨向這類顏色，我們稱之為寒色系。

3. **濁色系**。都是由帶灰色調的、黯淡的、不明確的顏色得出我們要的濁色，這就是赭色系與棕色系。我們也可以用不同比例的兩種互補色來取得濁色；有時我們會加入白色。撇開深淺濃淡的程度，這些互補色是：藍色和橙色，紅色和綠色，黃色和紫色。

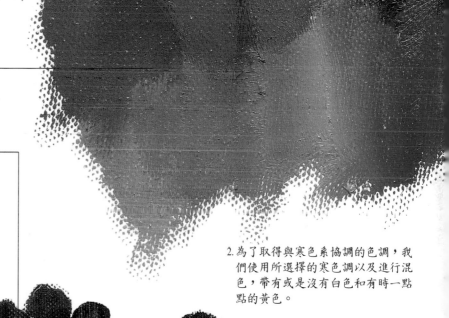

2. 為了取得與寒色系協調的色調，我們使用所選擇的寒色調以及進行混色，帶有或是沒有白色和有時一點點的黃色。

3. 這個協調的混濁色是混合不同比例的兩種互補色取得，有時同時加入白色來提高其亮度。

靜　物　畫

靜物畫初探

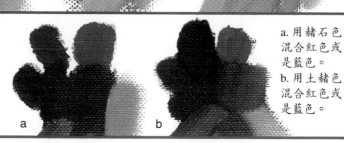

我們也能夠使用加工過的混濁色，如同赭黃和土赭色以及在其中加入純色。

a

b

a. 用赭石色混合紅色或是藍色。
b. 用土赭色混合紅色或是藍色。

調　色

草圖與媒材

在畫靜物之前先繪製一份草圖。根據使用的上色媒材，你可以運用不同的工具來繪製草圖。

融合的草圖

通常繪製草圖時，為使上色後草稿的線條不會干擾畫面，你會選擇使用可以融入上色媒材的工具。但是為了塑造一個視覺焦點，留下草圖隱約的線條，有時會有意想不到的效果。

理想的基底材

不同的媒介需要不同的基底材。使用鉛筆、墨水、麥克筆、炭筆或是銅版畫、水彩、粉彩等媒材，我們一般使用紙。使用油彩時，我們則需準備畫布和畫框；但對於使用壓克力顏料，上述的兩種基底材皆適用。

用什麼來畫圖

如果你想要用鉛筆來作畫，那就一樣採用鉛筆來繪製草圖吧！草圖的線條不宜太重，以便你能適時作修改。若你用墨水或是麥克筆作業，也同樣可以用鉛筆來繪製草圖，如此當墨水或是麥克筆乾燥時，鉛筆線條就可以輕易擦除。相反地，利用色鉛筆上色時，則需要用色鉛筆來畫草圖，這樣最後草圖的線條就和作品相互融合了。

草圖與乾燥的媒材

所有乾燥的媒材皆能夠運用在同一個作畫工序上。一般而言，我們使用炭筆畫草圖時，因為炭筆較具揮發性，如果我們保持輕輕地下筆，它是容易擦去的，然後我們可以用血色炭精筆或是粉彩來上色。若你不用炭筆繪製草稿，你也可以利用灰色的粉彩筆來替代，其效果和炭筆大致相同。

● 繪畫小常識

測　量

在你作畫時需對模特兒進行測量，以便將其形體等比例縮小置入畫面中，若無測量棒時可用鉛筆取代之。首先是大致定出模特兒的寬度和高度。接著選擇一個固定的測量單位，作為所有測量的參考依據。最後定出幾條標記方向的重要線條。

固定作畫位置，測量時手臂要伸直。

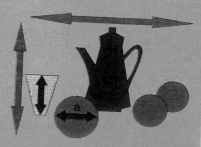

首先測量一件物體整體的寬度和高度。然後，測定次要的體積：蓋子的寬度和容器底到蓋口的高度。

接著選定測量的參考值 a，在此相對應於近景處水果的寬度，杯子的高度及總寬度的四分之一。

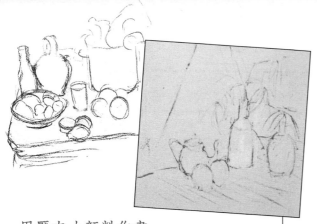

用壓克力顏料作畫

壓克力顏料乾得很快。如果你將其加水稀釋，它就會和水彩性質相同，那麼你就可以使用溶解於水的媒材來畫草圖，如水性色鉛筆。但如果壓克力顏料是採用不透明的方式上色，為使顏料能夠附著，則需用足夠的溶解液來實現你的草圖。

油 畫

有好幾種畫油畫的方法。首先，用炭筆在畫布上繪製草圖，為了不要在畫布上留下記號，我們藉由吹氣來除去多餘的粉末。然後，用松節油重新描繪線條。為了不弄髒塗上的色彩，等松節油乾後，用棉布輕輕摩擦將多餘的粉末擦掉，只留下淡淡的輪廓線來作標記。

你也能夠直接用畫筆沾顏色來描繪靜物，顏料混合著等量的亞麻仁油和松節油，而且必須是十分稀釋的。

最後，你可以用一個稀釋的顏色覆蓋整塊畫布。當顏料仍然濕潤，用清潔的抹布勾勒你的草圖。擦去色彩的同時，你便可以將物體陰暗與明亮的範圍刻劃出來。

從水彩畫開始

水彩畫講究透明、清爽的感覺，故其草圖的線條不宜太明顯。黑色的鉛筆線會隱約顯現出來，以及擦去鉛筆線條時容易傷害紙張的表面，這些問題經常是作畫者的困擾，那麼，就使用能在水中稀釋並且和水彩顏料相容的水性色鉛筆吧！

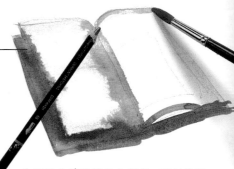

為了融合草圖線條與顏料，可以使用水性色鉛筆。

為了只溶解部分水性色鉛筆畫的線條，可以加強某些線條的密度。

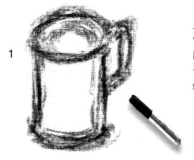

至於油畫，我們較常使用炭筆來畫草圖 (1)。使用小的畫筆沾松節油重新描繪的線條 (2)。

當松節油乾燥後 (3)，可用清潔的抹布以及橡皮擦擦去多餘的線條。

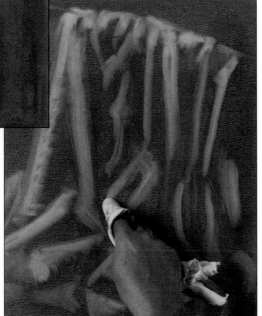

對於重新覆蓋畫布 (5) 則是使用大刷子將十分稀釋的顏料（顏料＋等量的亞麻仁油和松節油）塗在畫布上。利用乾淨的抹布除去顏料，畫出輪廓 (6)。

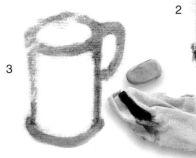

(4) 至於直接用油彩畫草圖，須用大量稀釋並均勻地混合亞麻仁油與松節油的顏料。

追隨大師的步伐

　　自古以來，靜物畫在歐洲便經歷了輝煌的時期。十七世紀時，法蘭德斯與荷蘭的大師們都專注於這個主題，喜好立體感及光線的描寫。緊接著他們之後，許多的藝術家都學習靜物畫，根據時代的不同，其風格也十分多樣化。學習觀察他們的作品，你可以得到更多的啟發。

　　靜物本身就可以構成畫面中的主角，同樣地，也能夠納入較廣的題材中。

　　畫面中的焦點：在畫人物畫的時候，融入靜物的題材時常是無可避免的。但要以人物為主或是以靜物為主，全看藝術家想表現的目的而定。

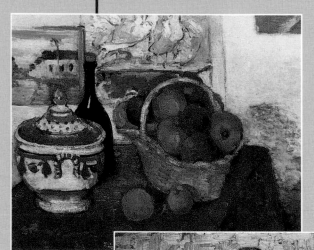

塞尚的靜物畫透過簡單的幾何元素來詮釋實物，如同立方體、球體和三角錐。塞尚 (Paul Cézanne)，有大湯碗的靜物畫。

這件作品的吸引力在於它特殊的構圖：一個單純的蘋果四周都是木製品。觀察其美好的紋理表現。吉亞貢梅堤，蘋果於餐具櫥上。

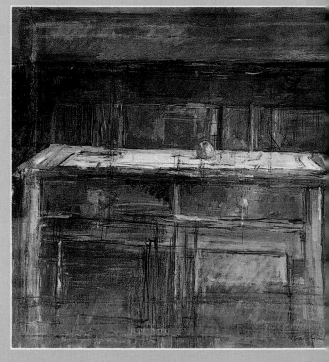

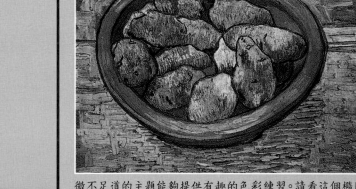

微不足道的主題能夠提供有趣的色彩練習。請看這個橢圓形構圖的主要亮面。梵谷，大盆馬鈴薯。

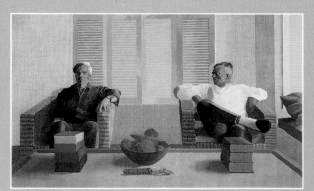

這是靜物納入廣大的構圖中的例子。霍克尼 (David Hockney)，伊塞伍德和巴卡迪。

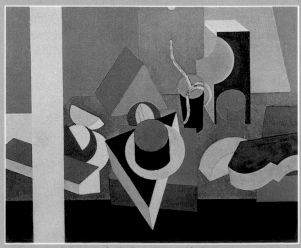

這裡的物體皆縮減為簡單的形狀。布魯斯 (Patrick Henry Bruce)，圖畫。

靜物畫的媒材

　　繪畫的大原則是不變的，但是在媒材的選擇上是可以隨個人喜好而作改變，所以，即使是相同的題材，也可以有多樣化的表現方式。在油畫、水彩畫、壓克力畫、粉彩畫的應用上，都能各自表現出不同的特殊效果，所以我們可以針對所要表現的主題、形式，乃至於描繪對象的質感等等，而運用不同的媒材來表現。

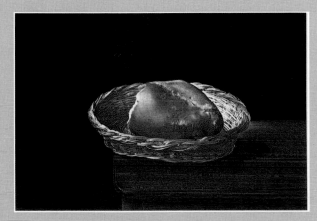

達利 (Salvador Dalí)，麵包籃。畫家熟練地運用表面起伏和明暗對比。

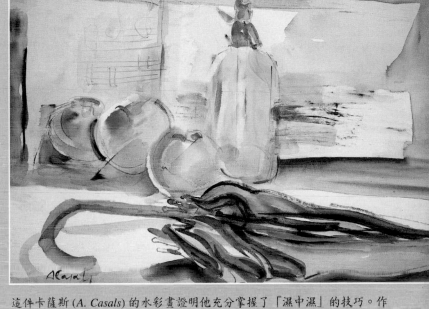

這件卡薩斯 (A. Casals) 的水彩畫證明他充分掌握了「濕中濕」的技巧。作品是經由幾筆乾筆觸烘托出來的。

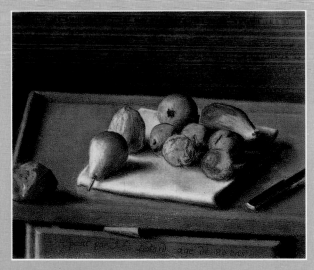

這幅李歐達 (Jean-Étienne Liotard) 的粉彩畫，巧妙地利用漸層效果，細膩地表達深淺濃淡的色調變化。

壓克力顏料畫適合於所有種類的效果：在這裡藝術家利用拼貼畫的技法，作品的品質則取決於嚴謹的構圖和完美的色彩掌握。

至於這件墨水畫，表現在乾而表面呈粗糙粒狀的紙張上，我們首先用畫筆畫下陰影部分，然後用羽毛筆勾勒出輪廓。

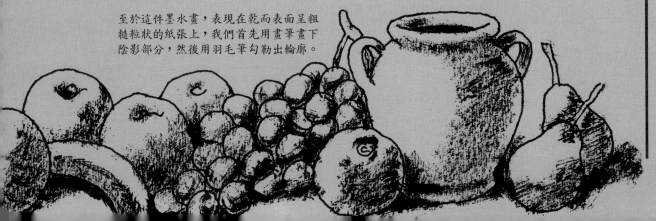

素　描

所有素描的技法都可以廣泛地使用在靜物畫。本單元將學習用線條勾勒出物體的輪廓，以及運用色調的細微變化來表達立體感，以便使你在接下來的單元中能正確地安置色彩。

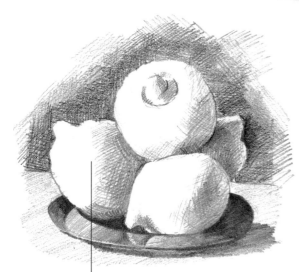

這些檸檬都是用鉛筆所繪製，由素描勾畫出調子的系統。

素描當作參考

如果你在素描練習時安排陰影和光線，將會比較容易發揮色彩或者是題材的作用。

用　具

用鉛筆、炭筆、色鉛筆或是粉彩製造出的線條能夠用各種工具作修改。但是，如中國的水墨畫、羽毛筆、毛筆或是蘆葦管等工具的使用，是很難甚至是無法再作修正的。

墨汁用蘆葦管上色能夠取得高反差以及微妙的漸層。

色調細微變化

變化色調的方法很多。利用鉛筆或是黑色墨水作畫時，你可以利用線條的濃密程度或者數量多寡作素描的明暗變化，而且更可以由此強調出透視感。

我們也能夠變化調子，採用均質的方法同時加強陰影（鉛筆可以融合調子）或者用畫筆重新在乾燥的紙張上刷過（例如使用渲染）。

鉛筆和炭筆都是初學者的必備工具。相反地，中國水墨畫是擦不掉的，需要多一點的經驗累積。

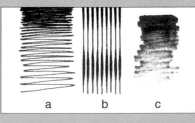

這幅畫是利用點的結構組成靜物漸層的調子。

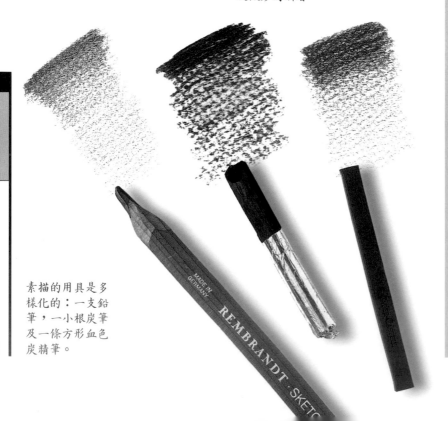

a　　b　　c

羽毛筆 (a) 和 (b) 或者蘆葦管 (c) 能夠做出漸層的調子。

素描的用具是多樣化的：一支鉛筆，一小根炭筆及一條方形血色炭精筆。

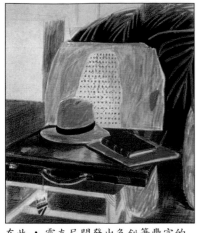

在此，霍克尼開發出色鉛筆豐富的
色彩。

用色

色鉛筆、麥克筆和墨水提供無限的顏色色階。但是色彩特別的處理適合於每一種技法。

色鉛筆。允許多樣化色調，同時交疊色層能夠突顯立體感。為了色彩柔和化及潤色，你也可以重疊白色使純色變白。

麥克筆。我們可以層層相疊的方式來增加麥克筆顏色的層次。我們也可以運用酒精來稀釋某些類型的麥克筆。

彩色墨水。它們的明亮度是吸引人的。如同中國的水墨畫，當墨水乾燥時是擦不掉的。彩色墨水的不易修改意味著需要一些經驗的累積。當你慢慢地熟悉了墨水的使用方式，就能創造出成功的底色及漸層。

彩色墨水的特色
在於擁有鮮豔的
色彩。

圓頭麥克筆在實現某些作工上
十分實用，特別是廣告畫的彩色
草圖。

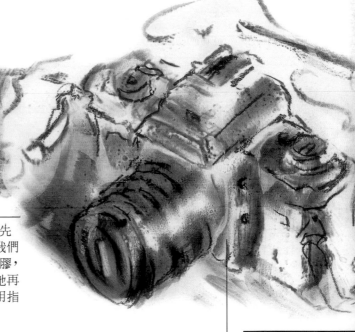

預先留白

如果你用墨水作畫，必須事先預留出空白區域。為此，一般我們運用毛筆或是棉花棒塗上留白膠，當乾燥後，你就能夠毫無問題地再覆蓋上墨水。作品完成後，可用指甲或是橡皮擦將它去除。

在此，布朗斯坦運用炭筆
的技法來強調這個照相機
的調子和立體感。

什麼時候修改

炭筆、鉛筆和彩色鉛筆皆能夠擦除。相反地，麥克筆及乾掉的墨水沒有辦法作修改，盡可能輕輕地刮拭紙張的表面。所以細心地繪製你的草圖並確定線條、陰影和顏色的產生，才能避免大幅度的修改。

風格

藝術家的風格會與他最偏好的技法相結合。當你剛開始進行靜物畫的創作時，可以多嘗試不同的技法。如此，你將發現詮釋作品最好的技巧。

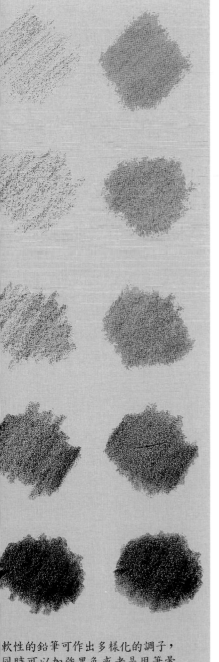

軟性的鉛筆可作出多樣化的調子，
同時可以加強黑色或者是用筆暈
擦使調子柔和。

靜 物 畫

靜物畫的媒材

素 描

19

粉 彩 畫

為使繪製的靜物畫能強調出物體的立體感和恢復它們鮮明的色彩，粉彩畫便是一種理想的技法，它能取得十分真實的明暗對比效果。

粉彩畫能夠取得極好的明暗對比。

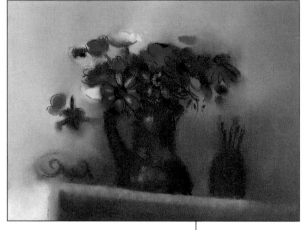

草圖的色彩

為使畫面保持乾淨，你可以使用接著要畫在作品上的顏色來繪製草圖。

紙張的色彩

粉彩畫專用的紙張有許多種顏色。基底材的色彩可納入作品構成的一部分，因為它在薄的色粉顏料層下仍然隱約可見。

粉彩畫的特色

外貌上屬方形棒狀（硬的）、圓柱體（軟的）或以鉛筆的形式，乾的色粉顏料能夠和其他乾的媒材配合（炭筆、血色炭精筆）。粉彩可以利用色彩融合與暈擦的技法來表現細微的漸層，而且能夠很寫實地呈現立體感。

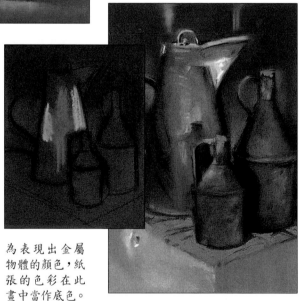

為表現出金屬物體的顏色，紙張的色彩在此畫中當作底色。

純白色的筆觸襯托物體反光的亮度。

從紙張的調子，藝術家發展出濃淡變化的色階。

線條與上色

如果你輕輕地壓在粉彩畫上，留在紙上的痕跡會比較細微；如果你增加壓力，線條與上色將更為濃密。一般而言，色彩的強度會隨物體的遠近關係而增減：愈遠的物體，它的色彩就愈淺。這個情形也同樣適用於輪廓線。

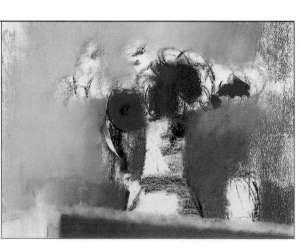

為吸引目光，這些花朵的色彩都做了加強；如此看起來像是比較接近觀者。

為了素描這些蔬果，我們試著調和出一個與實物顏色相似的色彩。

粉彩表現出來的色彩效果可以立即呈現。

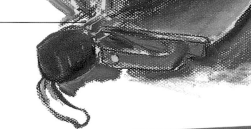

粉彩畫的優點

粉彩畫色彩吸引人、可以作精細描繪、使用方便，而且不需等顏料乾燥就可以即時看到結果，這些都是受人歡迎的優點。

均衡的練習

粉彩畫要求整體均勻上色，也就是說平衡畫面上整體的色彩與大致上的調子。一開始直接用幾種顏料上色，然後在疊上新的顏料之前，先將上一層作暈擦的處理。當你認為已完成一部分的圖畫時，就應避免再作修改。

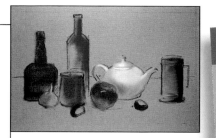

首先很快地在草圖上色。

為取得漸層效果，直接在色粉上做暈擦或是色彩融合，如果有需要再疊上新的色彩。

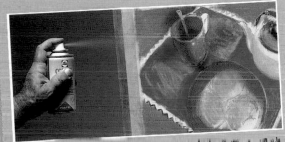
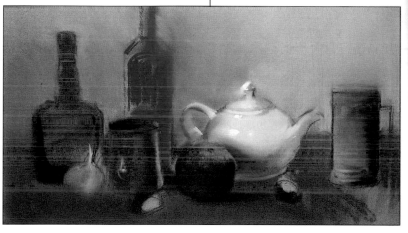

留白

當我們在淺色紙上作畫，必須保留物體最明亮的區域。要避免修改所產生的灰暗結果。這些區域有些是刻意保留的，有些則只是輕輕地覆蓋過。

發亮的部分。在描繪對象特別發亮的部分定標記。如果它們的位置很明確，將會加重立體感和加強明暗反差的效果。

暈擦與色彩融合

我們可以用手指或是紙筆來作暈擦及色彩融合的工具，這樣不但能混合或是去掉已塗上的色彩，也可以作出粉彩畫的立體感。

我們可以依據物體受光程度的不同，來決定施以不同輕重程度的壓擦，如此逐次完成漸層、混色以及明暗對比等工序，來製造物體的色彩與調子，便可將物體的立體感表現得更完整。

我們能夠用手指加強一個物體的形狀及立體感。

紙筆的尖端可以作精確的修改。

油 畫

你可以用十分稀薄的顏料來作第一層基調。

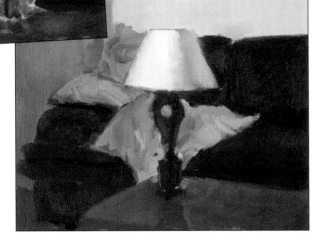

當第一層顏料乾燥時，加入幾筆比較濃稠的顏色。

油彩是一種特殊的媒材，它可以平塗表現出細膩的質感，也可以利用厚塗表現出肌理的效果。無論你是用畫筆或是畫刀，油畫皆能讓你實現美好的靜物畫。

油彩的特性

油畫的第一層是用混合等量的松節油和亞麻仁油調製而成的稀釋顏料，而且稀釋的顏料也能毫無困難地平塗在未用過的畫布上。油彩的乾燥是由於氧化作用，所以最上面一層顏色乾得比較快。為了避免龜裂，我們作畫時應遵守「油蓋瘦」的原則，也就是說先畫的一層顏料，絕對不能比後畫的一層顏料所含的調和油比例還高。

重疊色層

在作畫時，我們也可以不等上一層顏料乾就接著塗下一層。如此一來，我們等於直接在畫布上混色，而不經由調色盤。

這是一個強調立體感和取得類似大理石花紋效果的方法。

如果我們等上一層顏料乾燥後再畫下一層，顏色便不會相混，除非第二層色是透明的薄塗層；薄塗層是用沾少許顏料的畫筆刷過乾燥的顏料層，來製造層次及裝飾的效果，也就是以色層的重疊來換取視覺效果的混合。

乾燥的時間

為了解油畫的各種可能性，你可得耐心點：重視每一層顏色的乾燥時間並多練習幾回。

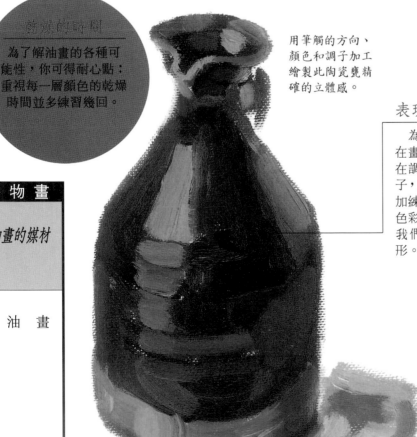

用筆觸的方向、顏色和調子加工繪製此陶瓷甕精確的立體感。

表現立體感

為使一只陶甕或是一個水果在畫面上再現立體感，就必須在調色盤中練習混色和調整調子，以取得正確的顏色。如無多加練習而貿然直接上色，只怕色彩、調子沒有深淺變化，那麼我們只是得到一個平面的外形。

每一個筆觸都是為了強調這個水果的顏色和調子而加的。

作畫的程序

用油彩畫靜物需要幾道工序。根據「油蓋瘦」的原則，第一層顏色必須是很淡而且透明的。接著必須等到顏料乾燥，大約是 24 至 48 小時之後。再塗上第二層顏色時，就必須用比較濃厚且油的顏料。我們通常比較注重第三個程序，最後的筆觸和修飾，為避免混色就必須在乾燥的色層上色。

首先，我們用稀釋的油彩在草圖上色。

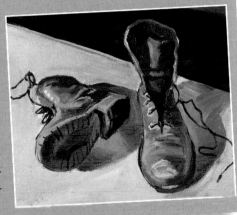

第二步驟是明確地完成色彩與明暗反差。此階段重要的是深度的練習，你可以依據色調平衡原則加深或使其更明亮。

透明的淡色

為了使一個顏色更有深度，我們可以利用多層透明淡色重疊的效果：用 2：1 分量的松節油以及亞麻仁油和幾滴快乾劑來混合少量的色彩。在前一層顏色乾燥之後，每一層要新疊上的顏料必須減少油的比例。在畫布上層層重疊，以創造視覺上的混合效果。

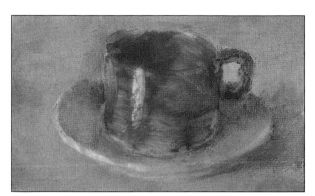

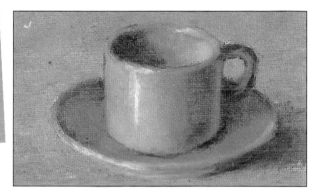

為了產生透明的效果，油的含量可想而知。我們用重疊透明的淡色修改這個杯子的顏色。

深　度

為了表現物體的深度，用一種濃度高的顏料來反襯稀釋的油彩。稀釋的油彩可以透出前一層顏色，甚至畫布的網狀結構。相反地，濃稠的油彩是不透明的而且能夠完全覆蓋過畫布。接著，遠處的物體逐件使用稀釋的顏料，然後用濃稠的顏料畫前景。

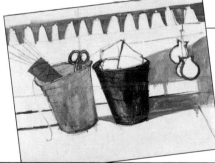

在使用濃彩前，先上一層淡彩。

觀察一個色彩濃稠和淺淡的反差。

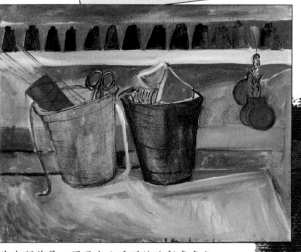

為突顯前景，須用十分透明的油彩畫底色。

23

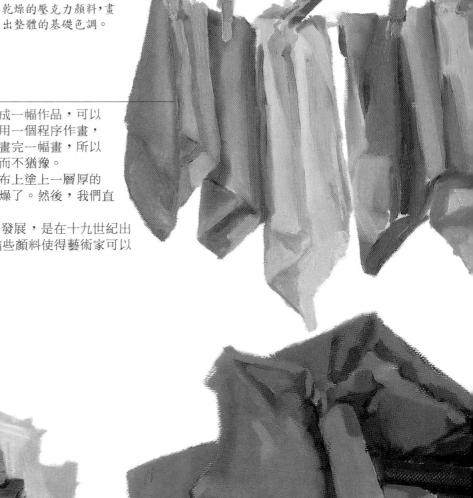

準備畫布,用一層很快乾燥的壓克力顏料,畫出整體的基礎色調。

直接畫法

為了能在短暫的時間內完成一幅作品,可以使用直接畫法,也就是說只用一個程序作畫,不必等到油畫顏料乾燥,就畫完一幅畫,所以必須每一次下筆都要能果決而不猶豫。

首先,我們在未用過的畫布上塗上一層厚的壓克力顏料,很快地就會乾燥了。然後,我們直接在這層底色上作畫。

「直接畫法」技巧的真正發展,是在十九世紀出現管裝顏料的時候開始:這些顏料使得藝術家可以在戶外寫生。

準備畫布,同時塗上一層壓克力顏料或是稀釋的油彩,不繪製草圖 (1)。當顏料乾燥後,直接在上面作畫 (2)。

如果靜物是由混濁的顏色組成,為了不讓整體的顏色變得灰暗,須謹慎地使用白色。

白色的使用

我們可以在某一個顏色中加入白色來增加亮度。為避免產生灰暗的混色,你可以加入一個接近此色的顏色來作修正,但是必須比較淺淡。為了表現效果,我們使用白色來調整這個顏色的深淺變化。

如果描繪對象本身已經包含很多混濁的顏色,為了整體上不要變成灰色,請避免混合超過三種以上的顏色。逐漸地加入白色並在調色盤上先作試驗。

為了取得效果和比較淺的調子,我們在這裡混合白色和其他顏色。

草圖的重要性

使用油彩當媒材,我們最擔心的是草圖會有變形的危險:只要下筆的顏料厚一點,草圖的輪廓線就會被遮蓋掉。所以,當要使用油彩作畫時,就必須多費點心思在保持畫中基礎構圖的完整上。當基礎的構圖保持完整,一朵花變得比其他靜物大一點或者是比較紅都不太重要。相反地,若是草圖有變形,那你就有可能被誤導,而將一個俯瞰角度的小板凳或者瓶子,放在一個水平視角的桌上。

厚塗

我們可以利用少許稀釋的油彩來作修改。但是，我們也能夠作些風格上的變化——厚塗；這時畫刀可說是最理想的工具，它也能用來刮去一層未乾的色層。而使用畫筆的厚塗會帶來筆刷的痕跡，有時提供了很好的紋理效果。根據塗色的面積與你想要的紋理效果來選擇你的工具。畫筆的柔軟度可以刻劃特殊的立體感。為使取得光滑的紋理，可用畫刀來整平厚塗顏料。

修 改

油彩尚未乾時能作修改：你能夠用棉布、乾燥且乾淨的畫筆或者是畫刀除去多餘的顏料。相反地，乾燥後的油彩是結實的。你可以借助極細顆粒的玻璃砂紙小心地磨去欲修改處，然後再用不透明的油彩覆蓋色層。

利用畫刀作厚塗的效果。

你也能夠用畫筆練習厚塗的技法。

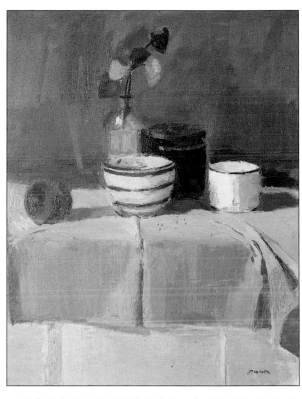

素描與技法

為了取得一個寫實且十分精確的結果，必須細心地繪製草圖，而且別僅限於勾勒幾筆主要的線條。在作畫前，我們可以先繪製十分完整的素描以及限定所需使用色調的系列。提醒你，一個不精確的草圖無法用油彩修改。為了不讓畫布負擔過重，用炭筆來畫，然後在上面塗上松節油，當它乾燥時再去除多餘的線條。使用稀釋的油彩來保留圖畫中明顯的細節。有時，第一層的顏料別太稀釋：滴下的油彩會在圖畫上留下記號。

這幅畫的特色在於厚塗提供了富有表現力的立體感和紋理。

如果你從很詳細的素描開始，用松節油仔細地固定它。乾燥之後，擦去所有多餘的線條。

第一層油彩必須是稀釋而不過量，否則就會留下拖曳的痕跡。畫筆的每一筆必須是給予恰當的色彩及調子，同時仔細地遵循輪廓。

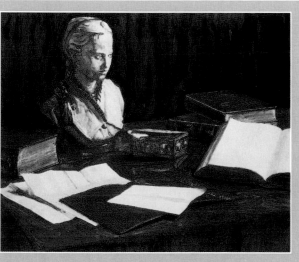

這個作品全靠它在圖畫上加工的寫實效果。

壓克力顏料

壓克力顏料可以用水稀釋而且乾得很快。只要用適當的媒介劑來混色，它能夠仿照出水彩、粉彩或者油彩的效果。

對壓克力顏料而言，紙張是最理想的基底材。布朗斯坦，圍巾。

你能夠利用薄而不透明的色層來練習壓克力畫，如同廣告顏料一般。

基底材的選擇

你能夠在紙張、紙板、木板或者是畫布上繪製壓克力畫。為了使顏料能夠附著好，只需要選擇表面不光滑的基底材即可。

壓克力顏料的特性

壓克力顏料，多出自管裝，顏料乾燥後會產生十分光滑的色層。它的黏性和油彩類似。為產生透明或者是更濃稠的效果，可用一種媒介劑或凝膠來混合。為了取得比較霧面的效果，可於壓克力顏料中加入水粉。稀釋的壓克力顏料也能和水彩相似，但是當顏料乾燥時，表面會變得光滑而且防水。我們可以根據想要的效果，將其混合其他的媒介劑，或者單純地加入水來增加它的流動性。

第一層色

壓克力顏料乾得很快，所以使用這個媒材來繪製草圖多要求迅速敏捷。在懂得構圖之前，這項約束常會給你帶來一些困擾，這時你就可以使用緩乾劑來延長作畫的時間。

我們在調色盤上調色，必須陸陸續續加入媒介劑或者凝膠，而且動作必須要快一點。

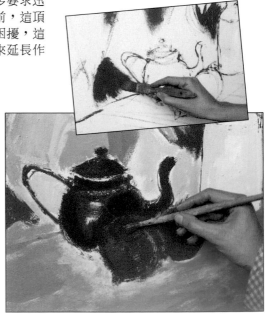

壓克力顏料

1　2

加一點水增加壓克力顏料的流動性(1)，或者加入一種壓克力媒介劑(2)。

在每一筆筆觸中使用一種特別的顏色來雕塑立體感。

26

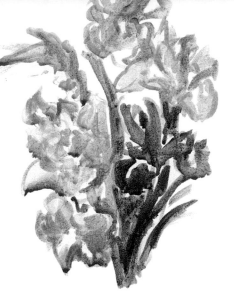

透明的壓克力顏料

在水中稀釋的壓克力顏料是透明的並且具有水彩的外貌。如果你在紙上作畫,可減少紙張的吸水能力。在畫布上,控制液體的方向,你將取得有趣的效果。我們能夠使用濃稠但是透明的凝膠來增加壓克力顏料的透明度;那麼就會失去水彩的外貌而與油彩類似。

壓克力顏料可以製造接近水彩的效果。

我們也可以在壓克力顏料上加上濃厚和透明的凝膠。

作畫的順序

在利用壓克力顏料作畫時,無論是加水調和或是使用任何一種媒介劑,每次上色只能限定使用一種技法,這樣才能確保該項媒介劑能發揮最好的效果。我們可以先用水調和顏料來練習靜物畫的底色,再運用反差的方式讓前景顏色比較深的物體強調其深度。

預先保留。在塗上顏色以及使用膠帶來保護某些區域之前,先確定它們的位置。如此,你可以作出留白的效果,如反光、劃定物體輪廓的界線……等等。

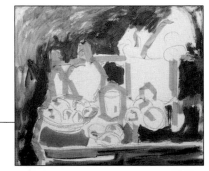

為使畫面作出留白的效果,使用膠帶事先預留是不可缺少的。

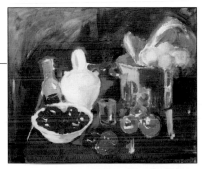

利用濃稠且不透明的色層交互「遮蔽」重疊,使畫面層次分明。

媒介劑

為了霧化壓克力顏料,給予它立體感和取得各式各樣的效果(呈彩虹般的、大理石花紋的等等),已有多種呈凝膠狀或是糊狀的液態添加物可供使用。濃稠的凝膠使得畫筆的筆跡出現,如同油畫中的油彩。凝膠的結構就像黑色的熔岩,用畫刀加工可呈現無數的紋理效果。你也能夠利用黏貼畫:分割與拼貼組件,給予作品空間的深度。

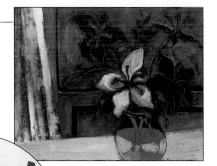

壓克力顏料擁有很強的覆蓋能力。在這幅靜物畫裡,明亮和深暗的色彩反差是由於黑色的底。

繪畫小常識

顏料的準備

陸續地加入你所需要的媒介劑混合壓克力顏料。不要放少量的顏料於調色盤中(它乾得很快),以及準備媒介劑用的平底大口杯。通常我們混色及清潔畫筆需用到三個平底大口杯:一個用作稀釋,一個為使凝膠稠密,而另一個裝水。

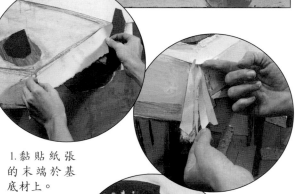

1. 黏貼紙張的末端於基底材上。

2. 在近景黏貼發揮立體的效果。

3. 用濃密的筆觸畫在黏貼紙張的周圍。

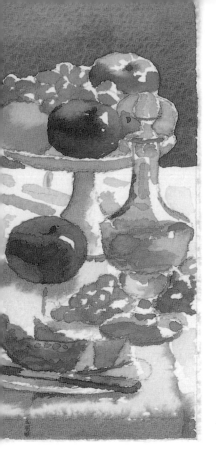

水　彩

水彩是很明亮的顏料。它能在你的構圖裡表達極為出色的光線和鮮明的效果。

一開始別太稀釋水彩。隨著作畫的過程用畫筆塗上顏料。避免在一個未乾的色層旁邊塗上新的顏色或者重疊在上面。

傾斜紙面

水彩太稀釋會擴散顏料或堆積在某些地方。為了避免這個狀況，傾斜一點你的紙面使水分慢慢地流下。如果顏料堆積到你的紙張下面，可以使用海綿以及吸水的紙。修正你的紙面傾斜度的同時，你也能夠創造出有趣的色彩融合。

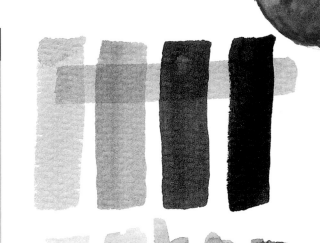

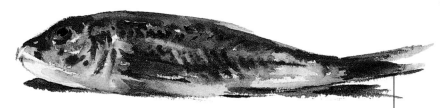

水彩的技法可以作十分寫實的表現。

再現實物

水彩或多或少的稀釋就可以變化出無數靜物的顏色、調子和陰影。首先在調色盤上混合顏色或是直接在基底材上，根據「乾中濕」的技法作出色層的重疊。為了控制結果避免調子突然的變化，需要逐步地進行。

適用的基底材

隨著你考慮使用的技法來選擇你的紙張。如果你用渲染的技法作練習，就需要使用較吸水的紙張。相反地，若不是要表現渲染的效果，就沒有必要將基底材打濕，那使用低磅數的紙張即可。紙張的紋理總是在最後的結果扮演重要的角色，因為畫過的水彩會留下看得見的紋理。

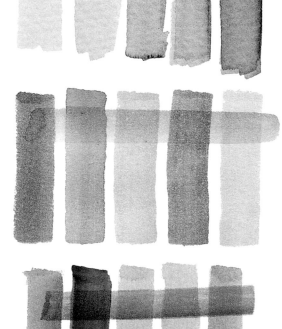

在乾燥的紙上，你能夠利用重疊一個顏色在其他已乾的色層上來修改調子與色彩。

利用水彩的透明度來表現水果的新鮮度是相當理想的。

按照程序

運用「乾中濕」技法作畫方法如下：由高而低且由左而右平塗顏料，慢慢地覆蓋所有要上色的區域。在重疊其他顏色之前，先讓顏料乾燥。

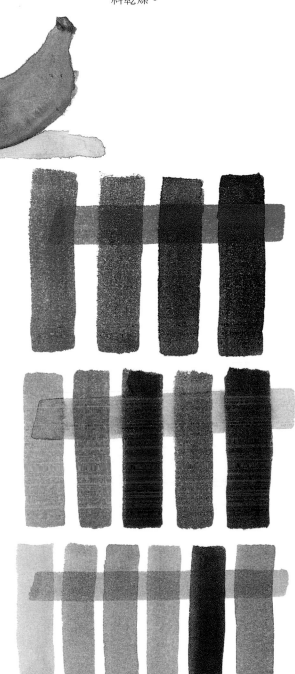

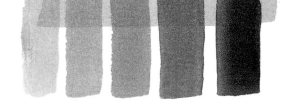

為使水彩保持它的鮮明，請遵守這個基礎的規則：我們由比較淺的顏色到比較深的顏色來重疊色彩。

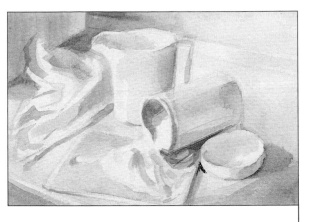

對初學者而言，在乾燥的底色作畫比較容易。

第一幅靜物畫

所有水彩畫的技法都適用於靜物畫，但是「乾中濕」的技法對初學者而言，是比較容易的。用鉛筆繪製你的草圖，在上色的時候，顏料控制在輪廓線的範圍內，而不與其他區域的色彩作混合。在疊上下一層顏料之前，耐心地等待上一層顏色乾燥。

調子與調色。從第一層顏色起，靜物畫的色彩與調子的取得並非是強迫性的。如果你想要修改它們，可在完全乾燥的顏色上再疊上一層色調。

水彩的留白

如果你用較濃的水彩顏料作「縫合法」的練習，由於顏料較不易暈開而超出輪廓線，所以可以輕易地在紙上作出留白的效果。

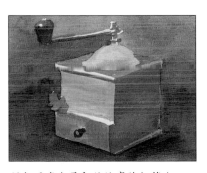

保留區域與最初的輪廓線相符合。

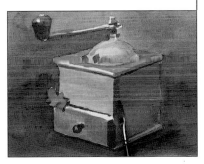

在整個工作期間，這些區域必須保留未上色。

如何重疊色彩

如果你使用「乾中濕」的技法作畫，畫筆必須用十分精巧的方式來覆蓋過前一層顏色，而且只處理一次。

底色的重要性

一般而言，底色占大部分的表面積：所以，為了從第一層起完全覆蓋底紙，需要準備足夠的顏料；否則所上的底色會產生不平均的色調，而且銜接色調的補筆筆觸會清晰可見。

底色

　　為了作出底色與物體的反差，我們可使用不同的技巧。例如用濃稠的顏料在物體上再疊上一層，如此物體不但更具立體感且能輕易地與底色區分開來。但在乾燥的底紙或是打濕的紙張上作畫是十分不同的。為了初學時有好的開始，應先避免使用「濕中濕」作練習：因為對初學者而言技巧較難控制，其結果好壞是難以預料的。

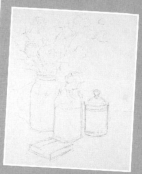
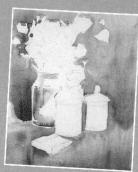
水彩與濕度

　　隨著你用水彩作畫，你將發現水的重要性：同樣一個筆觸畫在乾燥、潮濕或者半乾濕的紙上有著非常不同的效果。

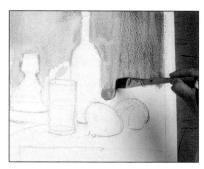

在乾燥的底上塗的顏色，需費力地掠過紙張。

乾淨的水

　　保留一個容器來洗畫筆：在每一次更換顏色前用來洗濯畫筆，然後再擰乾筆毛。而另一個容器則用來將畫筆吸滿水分，且要經常換水。同時加入牛膽汁，比較容易打濕你的紙張。

為了留下一個空白的區域，在需留白的地方塗上留白膠並等待它乾燥。

水彩掠過留白膠保護的部分上面。當紙張乾燥後，去除遮蔽用的留白膠。

水彩的留白

　　使用水彩時因為其流動性較大，故要精確地預留出空白來十分不容易，所以我們可以使用留白膠來覆蓋。當留白膠乾燥時，你可以毫無顧慮地在上面作畫。等顏料層乾燥時，就可以用刀片或橡皮擦將其刮除。

靜 物 畫

靜物畫的媒材

水 彩

用較濃的顏料襯托一個已乾燥的顏色，兩色色彩較不會相混合。

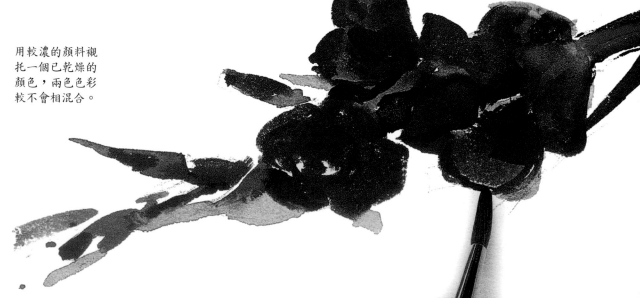

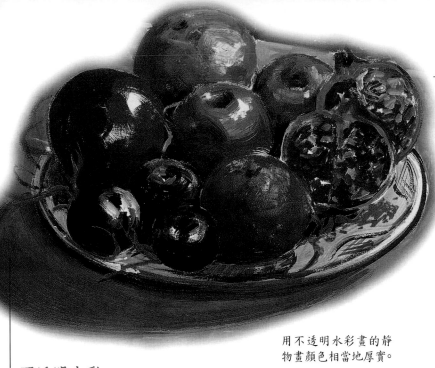

為了控制溢出的顏色，可在一個物體的輪廓內作局部的打濕，再用小筆觸塗上單純或是混合的顏色。濕潤的技法可以直接在紙張上多次混色。

用不透明水彩畫的靜物畫顏色相當地厚實。

我們能夠在一個物體的內部運用「濕中濕」的技法上色。這裡，首先表面已用乾淨的水打濕。接著，再用小筆觸混合顏色作出暈染的效果。

不透明水彩

不透明水彩是一種加水後不透明且具覆蓋性的顏料。它提供鮮艷和晦暗的色彩，當它非常稀釋時則類似於水彩。不透明水彩很容易上手，對於初學者相當合適。

以統一的調子為主

當陰影區域和明亮區域都妥善安排後，靜物畫就漸漸擁有豐富的層次感。用混合濁色，例如略帶紫色或藍色的混色來塑造物體，加重某些陰影來強調立體感。

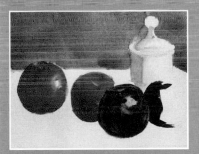

第一層色已經勾畫出大體的調子。

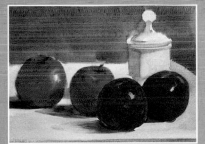

畫上陰影來塑造立體感。

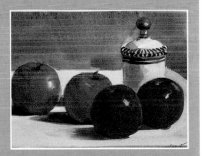

再作細部的調子提高反差，增加空間感。

以表現色彩為主

當我們以表現色彩為主時，會摒除用統一色調來處理陰影，故畫面會顯得較無立體感；但是相對地，畫面的色彩會呈現乾淨且明亮的效果。

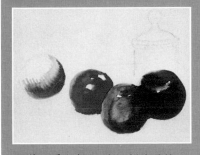

從第一層色起，我們摒除用統一色調來處理陰影。

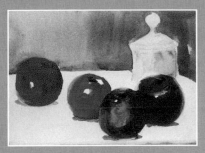

混色少，顏色保持明亮且單純。

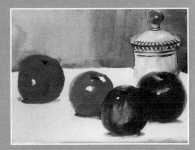

其結果有一點不寫實，但是呈現出的色彩會較乾淨且明亮。

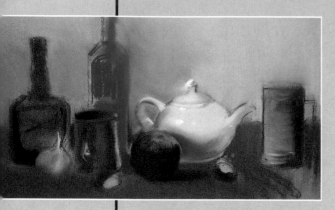

原色和二次色：理論上，三原色是指藍色、紅色與黃色。二次色是以相同的分量混合兩種原色而取得。

濁　色：我們能夠同時混合三原色來取得一個濁色。其結果是色彩變得暗淡與灰色調。

油　彩：這種顏料塗在準備好的畫布上，其特色是具黏性、色彩鮮明和乾得很慢。經由交疊透明的淡色，它可以將靜物表現得相當具立體感。

靜　物：作品在於表現物體或者沒有生命的主體。

粉　彩：這種媒材具揮發性。軟性的粉彩適合用來上色；硬性的粉彩適合用來畫線條以及繪製草圖。

壓克力顏料：這種顏料的色彩是較光亮且鮮豔的。它是不透明的，乾得很快而且可運用於所有非油性的表面。可以混合各式各樣的媒介劑，作出種種的肌理效果，並且可以模仿出類似油畫或是水彩畫的效果。

水　彩：這種顏料十分的透明，且較常運用於白色的紙張上。它特別適合用來表現半透明的物體或者新鮮的花朵的靜物畫。

取　景：取景用來決定所要畫的場景的構成圖解，它可以是垂直的、水平的或是方格狀的……等等。

物體特性：就圖畫的觀點，一個物體可以從它的外形、尺寸、顏色與紋理來被定義。

趣味中心：是指圖畫上目光的焦點。一般而言，它是處於黃金分割區域內。

視　點：面對描繪對象，我們採用平行的、傾斜的或是俯瞰的視點。透視與這些視點的每一種相對應。

構　圖：一個好的構圖取決於簡圖和趣味中心的考慮、黃金分割區域的運用以及大面積上色的平衡。

暖色系：泛指黃色系、橘色系、紅色系、赭色系與棕色系，給人接近和舒適的印象。

寒色系：即藍色系、綠色系和灰色系，感覺上寒冷而且具遠離之感。

融合草圖：草圖準備得愈明確，上色就愈容易。為使草圖與使用的媒材融合以及色彩的安置，草圖繪製需明確，且使用的材料須能融合於上色的媒材中。

不透明水彩：這個水性顏料不發亮而且覆蓋性強，可以運用於紙張或是畫布上。為初學靜物畫中比較簡單的技法之一。

構圖的略圖：利用一個簡單的幾何圖形將描繪的整體表現出來，像是橢圓形、三角形、長方形或是L形……等等。

黃金分割區域：我們用構圖畫面的高與寬乘以0.618，所求出交會於畫面中的四個點的區域。

普羅藝術叢書

彩繪人生，為生命留下繽紛記憶！

拿起畫筆，創作一點都不難！

——普羅藝術叢書

畫藝百科系列・畫藝大全系列

讓您輕鬆揮灑，恣意寫生！

畫藝百科系列（入門篇）

油　畫	風景畫	人體解剖	畫花世界
噴　畫	粉彩畫	繪畫色彩學	如何畫素描
人體畫	海景畫	色鉛筆	繪畫入門
水彩畫	動物畫	建築之美	光與影的祕密
肖像畫	靜物畫	創意水彩	名畫臨摹

畫　藝　大　全　系　列

色　彩	噴　畫	肖像畫
油　畫	構　圖	粉彩畫
素　描	人體畫	風景畫
透　視	水彩畫	

全系列精裝彩印，內容實用生動

翻譯名家精譯，專業畫家校訂

是國內最佳的藝術創作指南

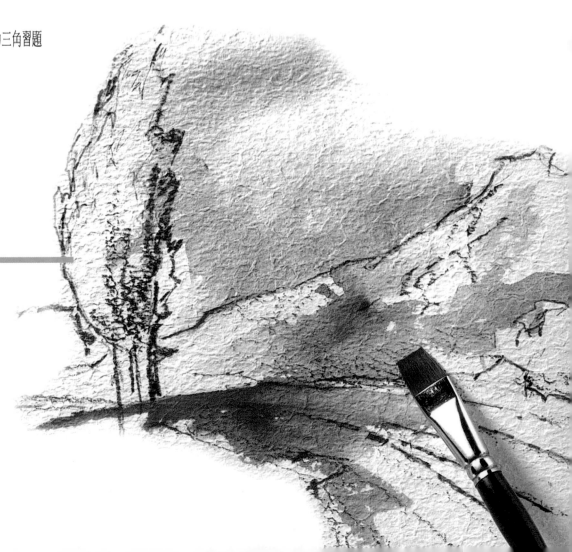

邀請國內創作者共同編著
學習藝術創作的入門好書

三民美術普及本系列

（適合各種程度）

水彩畫　黃進龍／編著

版　畫　李延祥／編著

素　描　楊賢傑／編著

油　畫　馮承芝、莊元薰／編著

國　畫　林仁傑、江正吉、侯清地／編著

國家圖書館出版品預行編目資料

靜物畫 / Mercedes Braunstein著;郭珮君譯.－－初版
一刷.－－臺北市；三民，2004
　　面；　　公分－－(普羅藝術叢書. 繪畫入門系列)
譯自:Para empezar a pintar bodegones
ISBN 957－14－3901－0　(精裝)

1.靜物畫－技法

947.31　　　　　　　　　　　　　　　92021197

網路書店位址　http：//www.sanmin.com.tw

ⓒ　靜　物　畫

著作人　Mercedes Braunstein
譯　者　郭珮君
發行人　劉振強
著作財
產權人　三民書局股份有限公司
　　　　臺北市復興北路386號
發行所　三民書局股份有限公司
　　　　地址／臺北市復興北路386號
　　　　電話／(02)25006600
　　　　郵撥／0009998－5
印刷所　三民書局股份有限公司
門市部　復北店／臺北市復興北路386號
　　　　重南店／臺北市重慶南路一段61號
初版一刷　2004年1月
編　號　S 941121
基本定價　參元陸角
行政院新聞局登記證局版臺業字第〇二〇〇號